歷代名帖精選

圖書在版編目（CIP）數據

歷代名帖精選 / 廣陵書社編. -- 影印本. -- 揚州：廣陵書社，2011.1（2013.10 重印）
ISBN 978-7-80694-663-3

Ⅰ. ①歷… Ⅱ. ①廣… Ⅲ. ①漢字－法帖－中國－古代 Ⅳ. ①J292.21

中國版本圖書館CIP數據核字（2011）第012255號

	歷代名帖精選
編　　者	廣陵書社
責任編輯	王志娟　邱敷文
出版人	曾學文
出版發行	廣陵書社
郵　編	二二五〇〇九
社　址	揚州市維揚路三四九號
電　話	（〇五一四）八五二二八〇八八　八五二二八〇八九
印　次	二〇一三年十月第三次印刷
版　次	二〇一一年一月第一版
印　刷	金壇市古籍印刷廠有限公司
標準書號	ISBN 978-7-80694-663-3
定　價	陸佰捌拾圓整（全肆冊）

http://www.yzglpub.com　　E-mail: yzglss@163.com

出版説明

中國書法，講究筆法、筆意、筆勢。觀、臨碑帖，是學習書法的重要手段。

在中國書法史上，素有帖學、碑學之說。清康乾時期，由于帝王對董其昌、趙孟頫書法的推崇與喜愛，帖學達到極盛，出現了一批取法帖學的大家，并出現了規模較大的集帖《三希堂法帖》。到清嘉慶朝，隨着古代的吉書、貞石、碑版大量出土，碑學由此興起。

習字，臨帖多用指腕，而臨碑多用肘臂，這就導致二者在立意、章法、結體、點畫乃至運筆、用墨上的差異，由此形成了不同的書風，具有了不同的審美意象與價值。

爲了充分展示中國書法的藝術特色，滿足廣大書法愛好者的需求，我社特精選歷代名碑、名帖，綫裝影印。編輯該套碑帖，我們主要着眼于以下三個方面：一、精選經典作品，力求體現書法各體最高藝術水平；二、精選工作底本，力求字體筆畫清晰，且添加釋文，以方便讀者學習；三、用紙精良，印裝精緻，追求豪華、典雅的文化品位。二〇〇九年，我社出版了綫裝套色《歷代名碑精選》，深受讀者喜愛。此次，又精選歷代名帖編印出版。

《歷代名帖精選》主要收錄十六位書法名家名帖三十一種，即陸機《平復帖》，王羲之《快雪時晴帖》、《平安帖》、《何如帖》、《奉橘帖》、《喪亂帖》、《遠宦帖》、《蘭亭序帖》（《馮承素摹蘭亭集序》、

《褚遂良臨蘭亭集序》、《趙孟頫臨蘭亭集序》，王獻之《中秋帖》，王珣《伯遠帖》，《靈飛經》，孫過庭《書譜》，顏真卿《祭侄帖》，懷素《自叙帖》，蔡襄《自書詩》，蘇軾《黃州寒食帖》，黃庭堅《松風閣詩帖》、《苦笋賦帖》，米芾《蜀素帖》、《苕溪詩帖》，趙佶《千字文》，趙孟頫《赤壁賦》、《後赤壁賦》、《閒居賦》、《洛神賦》，文徵明《與野亭書帖》，董其昌《邵康節先生自署無名公傳》、《龍神感應記》。大致按朝代先後排序。

《平復帖》，傳爲晉陸機撰并書。草書。紙本，現藏北京故宮博物院。此帖用秃筆書寫，筆法質樸老健，運以中鋒，一派篆籀筆意，如錐畫沙，結體茂密自然，富有天趣。

《快雪時晴帖》，晉王羲之撰并書。行楷。紙本，墨迹，唐人摹本。曾入藏清內府，爲清乾隆藏『三希』之一，現藏臺北故宮博物院。此帖筆法厚實生動，端莊中見飄逸，是王羲之行書中最具楷體書法的作品，有『天下法書第一』之美譽。

《平安帖》、《何如帖》、《奉橘帖》，晉王羲之撰并書。行書。唐人摹本，三帖連爲一紙，現藏臺北故宮博物院。此帖用筆細致，氣韵傳神。

《喪亂帖》，晉王羲之撰并書。行草。紙本，墨迹，唐人摹本，同《二謝帖》、《得示帖》共摹于一紙，現藏日本皇室。此帖筆法精妙，結體多欹側取姿，有奇宕瀟灑之致。

《遠宦帖》，亦名《省別帖》，晉王羲之撰并書。草書。紙本，唐人摹本，今北京藏故宮博物院。此

出版説明

洛跋：『其書《閑居賦》得無倦仕進，寄蒓鱸之思歟。用筆純師李北海而運以姿秀，不詭過江家法。』

《洛神賦》，元趙孟頫書。行書，爲趙孟頫四十七歲作品。紙本，現藏天津市藝術博物館。帖後何心山跋評：『子昂筆法妙一時，復書此紙，與子敬炳輝前後。』

《與野亭書帖》，明文徵明書。行楷，《三希堂法帖》收録。文徵明，初師李應禎，兼善諸體，尤擅長行書和小楷。此爲書札，所書温潤秀勁，意態生動，獨具晉唐書法風致。

《邵康節先生自署無名公傳》，明董其昌書。行草，書于明萬曆丁酉。《三希堂法帖》收録。此帖筆法精到，遒美圓潤。

《龍神感應記》，明董其昌書，葉向高撰文。行楷，書于明天啓元年。《三希堂法帖》收録。此帖蕭散自然，古雅平和。

《歷代名帖精選》基本囊括了歷代名帖中的精品，字體涉及行、楷、草書，集中反映晉、唐、宋、元、明我國書法藝術的演變及特點，是廣大書法愛好者習字、賞玩不可多得的範本，具有一定的欣賞價值和收藏價值。

廣陵書社編輯部

二〇一〇年十一月

《松風閣詩帖》，宋黃庭堅撰并書。行書，書于宋崇寧元年。紙本，墨迹，曾入藏清内府，現藏臺北故宮博物院。此帖書風大氣，以氣韵相勝。

《苦笋賦帖》，宋黃庭堅撰并書。行書。紙本，墨迹，現藏臺北故宮博物院。此帖筆勢遒勁，中宮斂結，長筆外拓，英俊灑脱，顯盡黃氏縱逸豪放的雅韵。

《蜀素帖》，宋米芾撰并書。因書自作各體詩八首，亦稱《擬古詩帖》。行書，書于宋元祐三年。絹本，現藏臺北故宮博物院。此帖用筆多變，正側藏露，長短粗細，體態萬千，充分體現米氏『刷字』的獨特風格。

《苕溪詩帖》，宋米芾撰并書。行書，書于宋元祐三年。紙本，現藏臺北故宮博物院。此帖用筆變化豐富，結體取欹側之勢，書風超逸瀟灑，與《蜀素帖》并稱米氏行書雙璧。

《千字文》，宋徽宗趙佶書。楷書，書于宋崇寧三年。素箋本，曾入藏清内府，現藏上海博物館。此帖字大寸許，整體匀稱峭拔，筆勢挺勁飄逸，筆法犀利，鐵畫銀鈎，初具趙佶『瘦金體』風貌，具有獨特的藝術個性。

《赤壁賦》、《後赤壁賦》，元趙孟頫書，宋蘇軾撰文。行楷，爲趙孟頫晚年作品。紙本，現藏臺北故宮博物院。此帖行筆乾净利落，點畫圓勁遒麗，結體秀媚飄逸，體現趙體風格。

《閑居賦》，元趙孟頫撰并書。行書，爲趙孟頫晚年作品。紙本，現藏臺北故宮博物院。帖後有曹

稱《運筆論》。紙本，手卷，現傳世上卷，藏北京故宮博物院。此帖書寫筆法圓熟，一氣貫注，筆致具

存，實爲草書至寶。

《祭侄文稿》，全名《祭侄季明文稿》，唐顏真卿撰并書。行書，書于唐乾元元年。紙本，曾入藏清

内府，現藏臺北故宮博物院。此帖是顏真卿爲追念其侄季明所寫的祭文，書者以悲憤心情書寫，以

精神見于翰墨，縱筆豪放，氣勢磅礴。元鮮于樞稱之爲『天下行書第二』。

《自叙帖》，唐僧懷素撰并書。草書，書于唐大曆十二年。自述學習書法以及當時人對他草書

的品評。紙本，傳世有三本，現一本藏臺北故宮博物院。此帖筆勢飛動，率意顛逸，點畫波發，合

于軌範。

《自書詩》，宋蔡襄撰并書。行書，書于皇祐三年，爲蔡襄中年作品。紙本，墨迹，現藏臺北故宮博

物院。此帖書風瀟灑自然，歐陽修稱其『有古人風格』。

《黄州寒食帖》，宋蘇軾撰并書。行書。紙本，墨迹，現藏臺北故宮博物院。此帖兼顏魯公、楊少

師、李西臺筆意，章法奇縱，筆勢奔放，體現宋代行書尚意的書風。

《赤壁賦》，宋蘇軾撰并書。行楷，是蘇軾四十八歲時作品。紙本，墨迹，曾入藏清内府，現藏臺北

故宮博物院。此帖書法行筆森秀，筆力圓健，鋒芒内斂，墨色凝聚，含蓄蘊藉，其間架直與《蘭亭》無

异，惟筆畫淳厚婉美，筋骨内含。

帖用筆轉折靈活，瀟灑有餘韵，精彩而入神。

《蘭亭序帖》，晋王羲之撰并書。行書。書于東晋永和九年。此帖書法遒勁飄逸。後人評道『右軍字體，古法一變。其雄秀之氣，出于天然，故古今以爲師法』，譽之爲『天下第一行書』。真本失傳，現存世的主要是後人摹本。《馮承素摹蘭亭序》，紙本，墨迹，雙鈎廓填本。此帖原題『唐模蘭亭』，因卷上有唐中宗神龍年號小印，故稱『神龍本』。現藏北京故宫博物院。因此本摹寫精細，原帖筆法、墨氣、行款、神韵均得以體現，被公認是最好的摹本。另《褚遂良臨蘭亭集序》、《趙孟頫臨蘭亭集序》，因摹寫精妙，各有風韵，也一并收入本書中。

《中秋帖》，東晋王獻之書。行草。紙本，墨迹，爲清乾隆藏『三希』之一，現藏北京故宫博物院。此帖書法淳古，氣韵鮮潤，一筆呵成，氣勢貫通全篇，體現王獻之『一筆書』風格。米芾以爲天下第一。

《伯遠帖》，晋王珣書。行書。因首行有『伯遠』二字，遂以爲帖名。紙本，晋代真迹，曾入藏清内府，此帖爲清乾隆藏『三希』之一，現藏北京故宫博物院。此帖筆力遒勁，態致蕭散，妍媚流便，是典型的王氏書風。

《靈飛經》，全名《靈飛六甲經》，明晚期發現，爲唐代開元年間精寫本。無名款，或以爲唐鍾紹京書。小楷。此帖結體秀美，筆意瀟灑。

《書譜》，唐孫過庭撰并書。草書，書于唐垂拱三年。因結合書法實踐論述書寫運筆，故唐宋間又

總　目

第一册

出版説明 …………一

陸機

平復帖 …………一

王羲之

快雪時晴帖 …………一七

平安帖、何如帖、奉橘帖 …………一八

喪亂帖 …………二一

遠宦帖 …………二三

馮承素摹蘭亭集序 …………二五

褚遂良臨蘭亭集序 …………三一

趙孟頫臨蘭亭集序 …………四二

王獻之

中秋帖 …………四九

王珣

伯遠帖 …………五五

鍾紹京

靈飛經帖 …………五七

第二册

孫過庭

書譜 …………九一

顔真卿

祭侄帖 …………一六一

懷素

自叙帖 …………一六九

第三册

蔡襄
自書詩 …………………… 二一九

蘇軾
黄州寒食帖 …………………… 二三五
赤壁賦 …………………… 二四五

黄庭堅
松風閣帖 …………………… 二六一
苦笋賦帖 …………………… 二七四

米芾
蜀素帖 …………………… 二七七

趙佶
茗溪詩帖 …………………… 二八九
千字文 …………………… 二九九

第四册

趙孟頫
赤壁賦 …………………… 三二一
後赤壁賦 …………………… 三三三
閑居賦 …………………… 三四二
洛神賦 …………………… 三五三

文徵明
與野亭書帖 …………………… 三六七

董其昌
邵康節先生自署無名公傳 …………………… 三七一
龍神感應記 …………………… 四〇二

陸

平復帖

機

晉陸機平復帖

彦先羸瘵恐難平復往　屬初病慮不止此已爲慶承　使唯男幸爲復失前憂耳　吳子楊往初來主吾不能盡

臨西復來威儀詳跱舉動　成觀自軀體之美也思識□　量之邁前勢所恒有宜□

稱之夏伯榮寇亂之際聞 問不悉

右平原真跡有徽宗縹字及宣政
小璽蓋右軍以前元常以後唯存
此數行爲希代寶余所領藏在辛
和秦時爲庶吉士韓宗伯方爲館

師坡時遊觀名跡思弟甲乙以此為
最惜世無善摹者予刻鴻堂帖不
復能收之耳 甲辰春平月朗菴董其昌識

鍾太傅薦季直表非真跡且已毀平原此帖適
為法帖之祖前賢文贊無待重言就余昨見帖
或為唐摹或為宋臨觀夫三希堂可知矣矣
誠未能如董思翁所云世傳晉跡未有若此者無
疑義者公余初品獲觀於鄂災展覽會望洋興嘆

者久矣終以傅沅叔年伯力心舍王孫毅然相讓以項子京收藏之當清高宗搜羅之廣高宗獨未得此帖余何幸得之不能不謂天待我獨厚也 晁字下遺晉字

中州張伯駒識

晉陸士衡平復帖一卷凡九行章草書如篆榴多不可識有瘦金籤及雙龍宣政諸璽元人曾跋其後不知何時入於內府乾隆間以之賜成哲王王受而寶之名其齋曰詒晉且為題記頗詳惜未書之卷中今僅有董氏一跋棨宣和書譜收陸士衡書惟望想

帖與此帖而已在當時已屬希有況右軍以前之書傳至今日

其實重為何如耶偉所藏晉唐以來名蹟百二十種以此帖為最

謹以錫晉名齋用誌古懽且深惜諸跋佚去使考古者無所證

乃補書 詣晉諸題於後俾資鑒定時宣統庚戌夏日

恭親王溥偉識

詣晉齋記平復帖

陸機平復帖一卷在

壽康宮陳設乾隆丁酉大事後

須遺賜孫臣 永 拜受敬藏樓

國朝新安吳其貞書畫記曰卷後有元人題云至元乙酉三月乙

亥濟南張斯立東郡楊青堂同觀又雲間郭天錫拜觀又滏

陽馬昫同觀後武將元人題字折售於歸希之配在僞本

勘馬圖尾帖歸王際之售於馮涿州得值三百緡云：此卷

宣和金字籤其貞則未記載至帖字與董其昌跋校之眡清

標秋碧堂刻無毫髮異其入

內府年月不可考

詒晉齋題平復帖詩

僑父何能擅賦才殊邦羈旅事堪哀夢中黑幰功名盡

身後丹砂著作推丞相有求生二俊將軍無命到三台

鍾王之際存神物緬邈千年首重回　宋藁有二俊集

詒晉齋紀書詩

平復真書北宋傳元常以後右軍前

慈寧宮殿春秋閟拜手䪨歸丁酉年　丁酉夏　上頒孝聖憲皇后遺賜臣永　得

右一記二詩共二百八十一字　溥偉芳記

晉陸機平
復帖墨蹟

昔王僧虔論書云陸機吳士也無以較其多少庚肩吾書品列機於中之下而惜其以弘片掩迹唐李嗣真書品後則置之下上之首謂其猶帶古風觀彼諸家之論意士衡遺蹟自六朝以來傳世絕罕故無以評定其甲乙耶惟宣和書譜載御府所藏二軸一為行書望想帖一為章草即平復帖也今望想帖久已無傳惟此帖如魯靈光殿巋然獨存二千年來巍行天壤間此洵曠代之奇珍非僅墨林之瑰寶也董玄宰謂右軍以前元常以後惟此數行為

希代寶至敎言乎宣和書譜言平服帖作於晉武帝
初年前右軍蘭亭燕集敘大約百有餘歲此帖當、
屬最古云今人得右軍書數行已動色相誇矜為星
鳳翔此為晉初開山第一祖墨乎第此帖自宣
和御府著錄後祇存徽宗泥金籤題六字相傳有元
代濟南張斯立東鄆楊青堂雲間郭天錫滏陽馬
諸人題名亦早為肆估拆去其宋元以來流轉踪迹始
不可考至明萬歷時始見於吳門韓宗伯世能家由是
張氏清河書畫舫陳氏妮古錄咸著錄之李本寧及
董立宰摩觀之餘点各有撰述載之集中清初歸真

定梁蕉林侍郎家曾摹刻於秋碧堂帖安麓邨初
得觀於梁氏記入墨緣彙觀中然攷卷中有安儀
周珍藏印則此帖旋歸安氏可知至由安氏以入內府
其年月乃不可悉乾隆丁酉成親王以孝聖憲皇后
遺賜得之遂以詒晉名齋集中有一跋二詩紀之嗣傳
嗣王溥偉為文詳誌始末并補錄成邸詩文於卷
於目勒載治政題為秘晉齋同先間轉入恭親王邸
尾此近世授受源流之大略也或緣純廟留情翰墨
凡秘府所儲名賢墨妙靡不遍加品題弁其成寶
刻冠以三希何乃快雪之前獨遺平原此帖顧愚
意揣之不難索解觀成邸手記明言為壽康宮

陳列之品宮在乾隆時為聖母憲皇后所居緣
其地屬東朝未敢指名宣索洎成邸以皇孫拜賜
又為遺念所頒決無復進之理故藏內禁者數十
年而不獲上邀宸賞物之顯晦其亦有數存耶余
與心畬王孫昆季締交垂二十年花晨月夕觴詠
盤桓邸中所藏名書古畫如韓幹蕃馬圖懷素
書苦筍帖魯公書告身溫日觀蒲桃號為名品
咸得寓目獨此帖祕惜未以相示丁丑歲暮鄉人
白堅甫來言心畬新遭親喪資用浩穰此帖將待
價而沽余深恩絕代奇蹟倉卒之間所託非人或

遠投海外流落不歸尤堪嗟惜乃走告張君伯
駒慨擲鉅金易此寶翰視馮涿州當年之值殆
騰昂百倍矣嗟乎黃金易得絕品難求余不僅
為伯駒賡浔寶之歌且喜此秘帖幸歸雅流為尤
足賀也翊日齎来留案頭者竟日晴窗展觀古香
醺韻神采煥發帖凡九行八十四字三奇古不可盡
識紙似蠶繭造年深頗渝黤墨色有綠意筆力堅
勁倔強如萬歲枯藤與閣帖晉人書不類晉人謂
士衡善章草與索幼安出師頌齊名陳眉公謂其
書乃浔索靖筆或有論其筆法圓渾如太羹玄酒

者今細衡之乃不盡然惟安麓村所記謂此帖大非章

草運筆猶存篆法似為得之矣余素不工書而嗜

古成癖聞有前賢名翰恒思目玩手摩以窺尋其

旨趣不意垂老之年忽覩此神明之品歡喜讚之

歡心懌神怡半載以來閉置危城沈憂煩懣蔚之

懷為之渙釋伯駒家世儒素雅擅清裁大隱王城

古懽獨契宋元劉蹟精鑑靡遺卜居城西与余衡

宇相望頻歲過從賞奇析異為樂無極今者鴻

寶來投蔚然為法書之弁冕墨緣清福殆非偶

然從此牙籤錦裳什襲珍藏且祝在在有神

物護持永離水火蟲魚之厄使昔賢精魄長存

於尺幅之中與日月山河而並壽寧非幸歟

歲在戊寅正月下澣江安傅增湘識

此帖本末沅林同年之跋言之詳矣顧尚有軼聞可補者

翁文恭日記辛巳十月初十於蘭公廬得見陸平原平復帖

手迹紙墨沈古筆法全是篆籀區如芄管鋪於絍上不見

起止之迹後有香光一跋而已前後宣和印安岐印張丑印

宗高宗題籤董香光籤成親王籤此卷為成哲親王分府

時其母太妃所手授故曰詒晉名齋後傳至治貝勒其勒

死今睞恭邸邸以贈蘭孫相國文恭而言如此辛巳為光
緒七年是在李文正廡矣何日又歸恭邸詢之文正長公
子符曾侍郎始知帖留數月即日還邸故今仍自邸出也
伯駒屬為記此不使後之讀文恭日記者有所疑也惟
據詒晉齋詩帖為孝聖憲皇后遺賜而文恭言分府
時母太妃手授則傳聞之誤當為訂正戊寅九月遊進趙
椿年識於北京漢魏五碑之館時年七十有一
高宗為徽宗之誤 林散碧

王羲之

快雪時晴帖　平安帖、何如帖、

奉橘帖　喪亂帖　遠宦帖

蘭亭序帖（馮承素摹、褚遂良臨、趙孟頫臨）

快雪時晴帖

羲之頓首快雪時晴佳想
安善未果爲結力不次王
羲之頓首山陰張侯

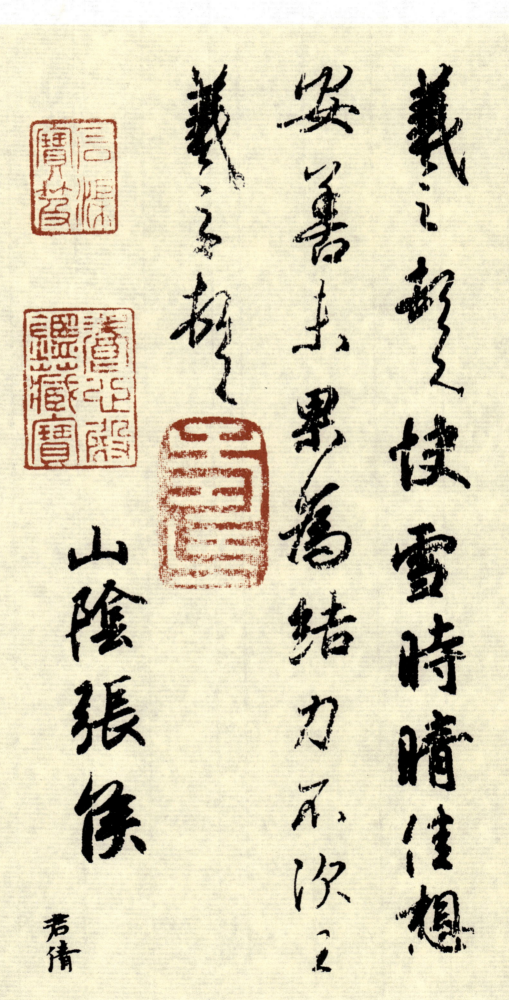

晉王羲之奉橘帖

平安帖　何如帖　奉橘帖

此粗平安脩載來十餘
日諸人近集存想明日
當復悉來無由同增慨

一八

羲之白不審尊體比復
何如遲復奉告羲之中冷無
賴尋復白羲之白
奉橘三百枚霜未降未

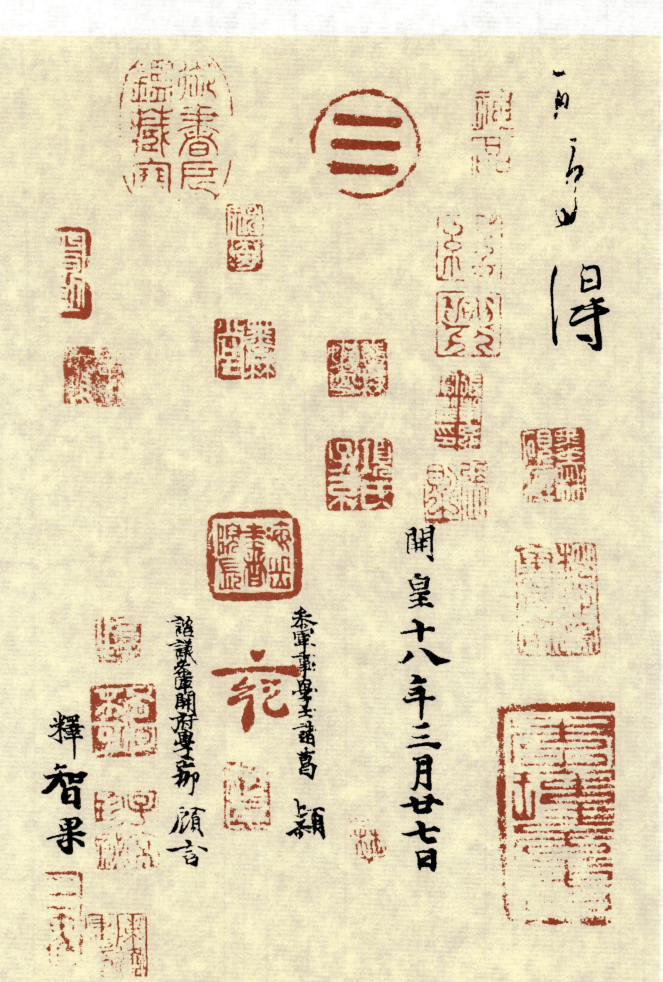

喪亂帖

亂之極
先墓再離荼毒追
惟酷甚號慕摧絕
痛貫心肝痛當奈何

羲之頓首喪亂之極
先墓再離荼毒追
惟酷甚號慕摧絕
痛貫心肝痛當奈何

奈何雖即脩復未獲 奔馳哀毒益深奈何 奈何臨紙感哽不知 何言羲之頓首頓首

晉王羲之遠宦帖

遠宦帖
省別具足下小大問爲慰多
分張念足下懸情武昌諸
子亦多遠宦足下兼懷

并数問不老婦頃疾篤　救命恒憂慮餘粗平安　知足下情至

馮承素摹蘭亭集序

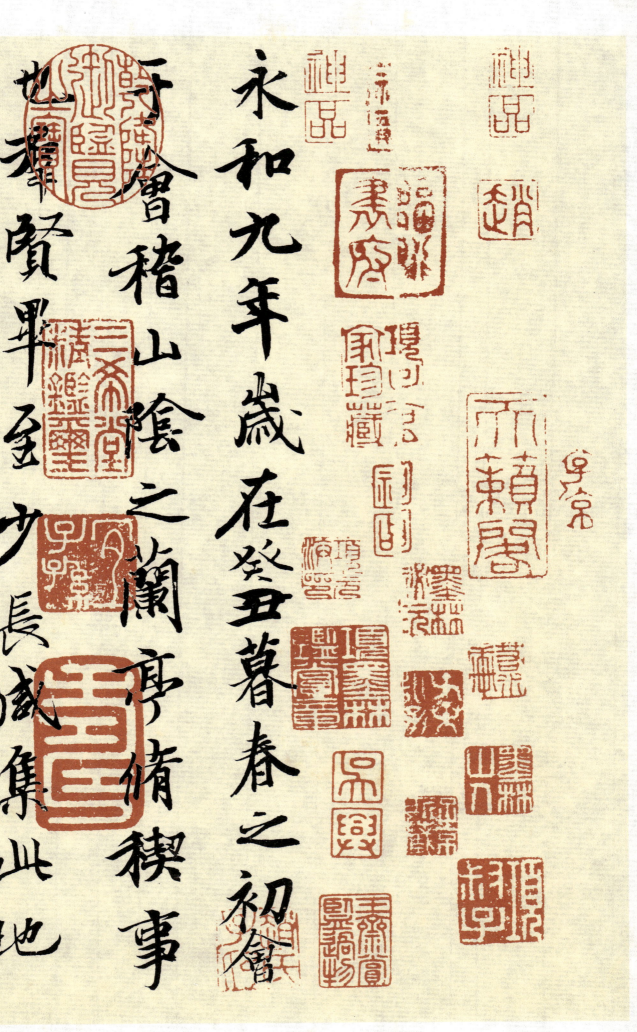

永和九年歲在癸丑暮春之初會　于會稽山陰之蘭亭脩禊事　也羣賢畢至少長咸集此地

有崇山峻領茂林脩竹又有清流激
湍暎帶左右引以爲流觴曲水
列坐其次雖無絲竹管弦之
盛一觴一詠上足以暢叙幽情
是日也天朗氣清惠風和暢仰

有崇山峻領茂林脩竹又有清流激　湍暎帶左右引以爲流觴曲水　列坐其次雖無絲竹管弦之　盛一觴一詠亦
足以暢叙幽情　是日也天朗氣清惠風和暢仰

二六

觀宇宙之大俯察品類之盛 所以遊目騁懷足以極視聽之 娛信可樂也夫人之相與俯仰 一世或取諸懷抱悟言一室
之內 或因寄所託放浪形骸之外雖 趣舍萬殊靜躁不同當其欣

觀宇宙之大俯察品類之盛
所以遊目騁懷足以極視聽之
娛信可樂也夫人之相與俯仰
一世或取諸懷抱悟言一室之內
或舍萬殊靜躁不同當其欣
寄所託放浪形骸之外雖

於所遇暫得於己快然自足不　知老之將至及其所之既惓情　隨事遷感慨係之矣向之所　欣俛仰之間以爲陳

迹猶不　能不以之興懷況脩短隨化終　期於盡古人云死生亦大矣豈

於所遇輒得於己快然自足不
知老之將至及其所之既惓情
隨事遷感慨係之矣向
欣俛仰之間以爲陳迹猶不
能不以之興懷況脩短隨化終
期於盡古人云死生亦大矣豈

不痛哉每攬昔人興感之由　若合一契未嘗不臨文嗟悼不
能喻之於懷固知一死生為虛　誕齊彭殤為妄作後之視今
亦由今之視昔悲夫故列　叙時人錄其所述雖世殊事

不痛哉每攬昔人興感之由
若合一契未嘗不臨文嗟悼不
能喻之於懷固知一死生為虛
誕齊彭殤為妄作後之視今
由今之視昔
叙時人錄其所述雖世殊事

異所以興懷其致一也後之攬者亦將有感於斯文

永和九年歲在癸丑暮春之初會
于會稽山陰之蘭亭脩禊事
也羣賢畢至少長咸集此地
有峻嶺茂林脩竹又有清流激

褚遂良臨蘭亭集序　永和九年歲在癸丑暮春之初會　于會稽山陰之蘭亭脩禊事　也羣賢畢至少長咸集此地　有崇山峻嶺茂林脩竹又有清流激

湍暎帶左右引以爲流觴曲水　列坐其次雖無絲竹管弦之　盛一觴一詠亦足以暢叙幽情　是日也天朗氣清惠風和暢

仰

湍暎帶左右引以爲流觴曲水·

列坐其次雖無絲竹管弦之

盛一觴一詠亦足以暢叙幽情

是日也天朗氣清惠風和暢仰

觀宇宙之大俯察品類之盛
所以遊目騁懷足以極視聽之
娛信可樂也夫人之相與俯仰
一世或取諸懷抱悟言一室之內

觀宇宙之大俯察品類之盛　所以遊目騁懷足以極視聽之　娛信可樂也夫人之相與俯仰　一世或取諸懷抱悟言一室之內

情

或因寄所託放浪形骸之外雖　趣舍萬殊静躁不同當其欣　於所遇暫得於己快然自足不　知老之將至及其所之既惓

隨事遷感慨係之矣向之所
欣俛仰之間以爲陳迹猶不
能不以之興懷況脩短隨化終
期於盡古人云死生亦
大矣豈

不痛哉每攬昔人興感之由　若合一契未嘗不臨文嗟悼不　能喻之於懷固知一死生爲虛　誕齊彭殤爲妄作後之視今

由今之視昔悲夫故列
叙時人錄其所述雖世殊事
異所以興懷其致一也後之攬
者亦將有感於斯文

右唐中書令河南公褚遂良字登善臨
晉右將軍王羲之蘭亭宴集序本朝丞
相王文惠公故物辛未歲見於晁美叔齋
云借于公孫辛巳歲購於公孫瓛黄絹幅

右唐中書令河南公褚遂良字登善臨　晉右將軍王羲之蘭亭宴集序本朝丞　相王文惠公故物辛未歲見於晁美叔齋　云借于公孫辛巳歲購於公孫瓛黄絹幅

至欣字合縫用證摹刻僧字果徐僧　權合縫書也雖臨王書全是褚法其狀若
岩岩奇峰之峻英英穠秀之華翻翻
自得如飛舉之仙爽爽孤騫類逸群之鶴

至欣字合縫用證摹刻僧字果徐僧

權合縫書也雖臨王書全是褚法其狀若

岩岩奇峰之峻英英穠秀之華翻翻自

得如飛舉之仙爽爽孤騫類逸群之鶴

蕙若振和風之麗霧露擢秋榦之鮮　蕭蕭慶雲之映霄矯矯龍章之動彩九奏　萬舞鵷鷺充庭鏘玉鳴璜窈窕合度　宜其
和字全其雅韵九觴字備著其真標浪
拜章帝所留賞群仙也至於永

蕙若振和風之麗霧露擢秋榦之鮮

蕭蕭慶雲之映霄矯矯龍章之動彩九奏

萬舞鵷鷺充庭鏘玉鳴璜窈窕合度

宜其拜章帝所留賞群仙也至於永

和字全其雅韵九觴字備著其真標浪

字無異於書名由字益彰其楷則若　夫臨傚莫稱於薛魏賞別不聞於歐　虞信百代之秀規一時之清鑒也壬午
八月廿六日寶晉齋舫手裹　襄陽米芾審定真跡祕玩

字無異於書名由字益彰其楷則若

夫臨傚莫稱於薛魏賞別不聞於歐

虞信百代之秀規一時之清鑒也壬午

八月廿六日寶晉齋舫手裹

襄陽米芾審定真跡祕玩

趙孟頫臨蘭亭集序　永和九年歲在癸丑暮春之初會　于會稽山陰之蘭亭脩稧事　也羣賢畢至少長咸集此地

有崇山峻領茂林脩竹又有清流激　湍暎帶左右引以爲流觴曲水

永和九年歲在癸丑暮春之初

于會稽山陰之蘭亭脩稧事

也羣賢畢至少長咸集此地

有崇山峻領茂林脩竹又有清流激

湍暎帶左右引以爲流觴曲水

四二

列坐其次雖無絲竹管弦之盛一觴一詠亦足以暢叙幽情是日也天朗氣清惠風和暢仰觀宇宙之大俯察品類之盛所以遊目騁懷足以極視聽之

列坐其次雖無絲竹管弦之　盛一觴一詠亦足以暢叙幽情　是日也天朗氣清惠風和暢仰　觀宇宙之大俯察品
類之盛　所以遊目騁懷足以極視聽之

娛信可樂也夫人之相與俯仰　一世或取諸懷抱悟言一室之内　或因寄所託放浪形骸之外雖　趣舍萬殊静躁不同當

其欣　於所遇暫得於己快然自足不

知老之將至及其所之既惓情
隨事遷慼慨係之矣向之所
欣俛仰之間以爲陳迹猶不
能不以之興懷況脩短隨化終
期於盡古人云死生亦大矣豈

知老之將至及其所之既惓情　隨事遷感慨係之矣向之所　欣俛仰之間以爲陳迹猶不　能不以之興懷況脩短隨化終　期於盡古人云死生亦大矣豈

不痛哉每攬昔人興感之由 若合一契未嘗不臨文嗟悼不 能喻之於懷固知一死生爲虛 誕齊彭殤爲妄作後之視今 亦由今之視昔悲夫故列

不痛哉每攬昔人興感之由若合一契未甞不臨文嗟悼不能喻之於懷固知一死生爲虛誕齊彭殤爲妄作後之視今亦由今之視昔悲夫故列

敘時人錄其所述雖世殊事異所以興懷其致一也後之攬者亦將有感於斯文

王獻之

中秋帖

中秋帖　至

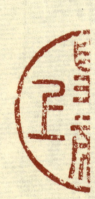

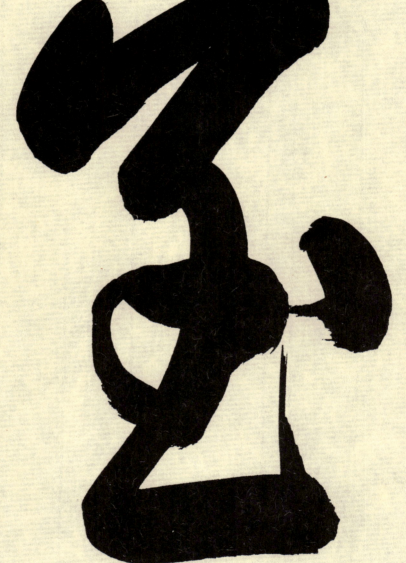

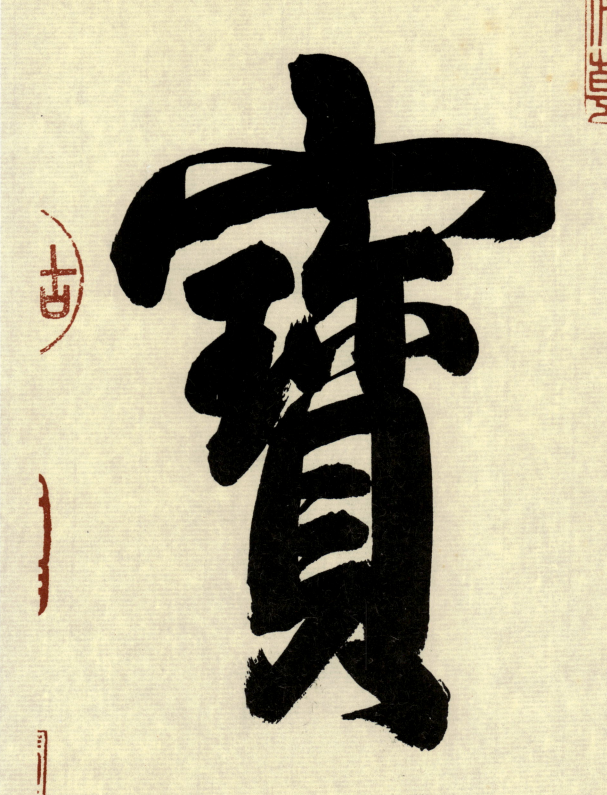

寶

大内藏大令墨蹟多属唐人鈎填
惟是卷真蹟二十二字神采奂新洵
希世寶也向貯淨書房今貯三希堂
中乾隆丙寅二月御識

晉王獻之中秋帖

中秋不復不得相還 爲即甚省如何然勝 人何慶等大軍

神韻獨超天
姿特秀
張懷瓘書估

大令此帖米老以為天下第一子敬書
又名為一筆書前有十二月割等語今失
之又慶等大軍以下皆闕余以閣帖補
之為千古快事米老嘗云人得大令書割
剪一二字售諸好事者以此古帖每不可
讀後人強為牽合深可笑也
甲辰六月觀於西湖僧舍 董其昌題

王

珣

伯遠帖

伯遠帖

珣頓首頓首伯遠勝業情 期羣從之寶自以贏患 志在優遊始獲此出意 不剋申分別如昨永爲疇

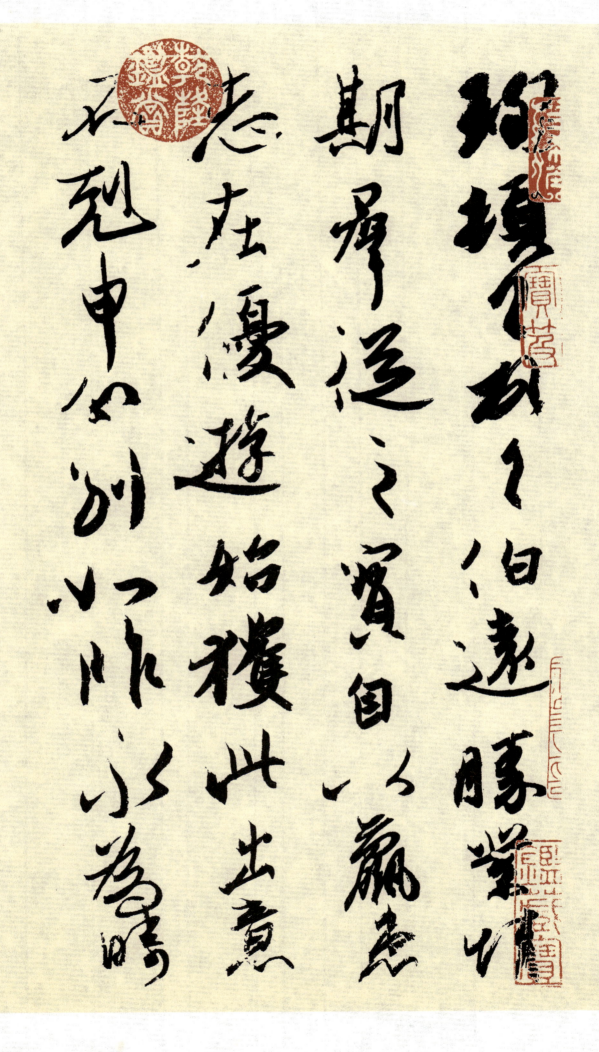

古遠隔嶺嶠不相瞻臨

尤物　　　　珣書不盡湮沒得見吾也長安所逢墨跡此為　　視大令不尤難觀耶既幸予得見王珣又幸　　大令巳罕謂一秀　右軍五帖況王珣書　　晉人真跡惟　尚有存者迺求南宮時

戊戌冬至日董其昌題

鍾紹京

靈飛經帖

獲宮五帝內思上法

常以正月二月甲乙之日平旦沐浴齋戒入
室東向叩齒九通平坐思東方東極玉真青
帝君諱雲拘字上伯衣服如法乘青雲飛輿
從青要玉女十二人下降齋室之內手執通
靈青精玉符授與地身地便服符一枚微祝

日

青上帝君厭諱雲拘錦帔青帬遊迴虛無上

晏常陽洛景九嵋下降我室授我玉符通靈

致真五帝齊軀三靈翼景太玄扶輿乘龍駕

雲何慮何憂逍遙太極與天同休畢咽炁九

咽止

四月五月丙丁之日平旦入室南向叩齒九

通平坐思南方南極玉真赤帝君諱丹容字

洞玄衣服如法乘赤雲飛輿從絳宮玉女十

二人下降齋室之內手執通靈赤精玉符授

與地身地便服符一枚微祝曰

赤帝玉真厥諱丹容丹錦緋羅法服洋洋出

清入玄晏景常陽迴降我廬授我丹章通靈

致真變化萬方玉女翼真五帝齋雙駕乘朱

鳳遊戲太空永保五靈日月齋光畢咽炁八

過止

七月八月庚辛之日平旦入室西向叩齒九

通平坐思西方西極玉真白帝君諱浩庭字

素羅衣服如法乘素雲飛輿從太素玉女十
二人下降齋室之內手執通靈白精玉符授
與地身地便服符一枚微祝曰
白帝玉真号曰浩庭素羅飛幕羽蓋鬱青晏
景常陽迴駕上清流真曲降下鑒我形授我
玉符為我致靈玉女扶輿五帝降軿飛雲羽

翠昇入華庭三光同暉八景長并畢咽炁六

過止

十月十一月壬癸之日平旦入室北向叩齒

九通平坐思北方北極玉真黑帝君諱玄子

字上晹衣服如法乘玄雲飛輿從太玄玉女

十二人下降齋室之內手執通靈黑精玉符

授興地身地便服符一枚微祝曰

北帝黑真号曰玄子錦帔羅帬百和交起俳

個上清瓊宮之裏迴真下降華光煥彩授我

靈符百關通理玉女侍衛年同劫紀五帝齊

景永保不死畢咽炁五過止

三月六月九月十二月戊己之日平旦入室

向太歲叩齒九通平坐思中央中極玉真黃
帝君諱文梁字摠峘衣服如法乘黃雲飛輿
從黃素玉女十二人下降齋室之內手執通
靈黃精玉符授與地身地便服符一枚微祝曰
黃帝玉真摠御四方周流無極号曰文
梁五彩交煥錦帔羅裳上遊玉清徘佪常陽

九曲華關流看瓊堂乘雲駢轡下降我房授

我玉符玉女扶將通靈致真洞達無方八景

同輿五帝齋光畢咽炁十二過止

靈飛六甲內思通靈上法

凡修六甲上道當以甲子之日平旦墨書白

紙太玄宮玉女左靈飛一旬上符沐浴清齋

入室北向六拜叩齒十二通頓服十符祝如

上法畢平坐開目思太玄玉女十真人同服

玄錦帔青羅飛華之裙頭並積雲三角髻餘

髮散垂之至膺手執玉精神虎之符共乘黑

翮之鳳白鸞之車飛行上清晏景常陽迴真

下降入地身中地便心念甲子一旬玉女諱字

如上十真玉女悉降坦形仍叩齒六十通咽
液六十過畢微祝曰
右飛左靈八景華清上植琳房下秀丹瓊合
度八紀攝御萬靈神通積感六氣鍊精雲宮
玉華乘虛順生錦帔羅孫霞映紫庭醫帶虎
書絡羽建青手執神符流金火鈴揮邪却魔

保我利貞制勅眾袄萬惡泯平同遊三元迴
老及嬰坐在立乚侍我六丁猛獸衛身從以
朱兵呼吸江河山岳積傾立殺行廚金體玉
漿牧束虎豹吒吃幽冥侵使鬼神朝伏千精
所顓從心萬事刻成分道散軀恣意化形上
補真人天地同生耳聰目鏡徹視黃寧六甲

玉女為我使令畢乃開目初存思之時當平
坐接手於膝上勿令人見見則真光不一思
慮傷散戒之
甲戌日平旦黃書黃素宮玉女左靈飛一句
上符沐浴入室向太歲六拜叩齒十二通頓
服一旬十符祝如上法畢平坐閉目思黃素

玉女十真同服黄錦帔紫羅飛羽帬頭並積

雲三角髻餘髮散之至齊手執神虎之符乘

九色之鳳白鸞之車飛行上清晏景常陽迴

真下降入兆身中兆便心念甲戌一旬玉女

諱字如上十真玉女悉降兆形仍叩齒六通

洇液六十過畢祝如前太玄之文

甲申之日平旦白書黃紙太素宮玉女左靈

飛一旬上符沐浴入室向西六拜叩齒十二

通頓服一旬十符祝如上法畢平坐閉目思

太素玉女十真同服白錦帔丹羅華帬頭並

積雲三角髾餘髮散之至鬢手執神虎之符

乘朱鳳白鸞之車飛行上清晏景常陽迴真

下降入玼身中玼便心念甲申一旬玉女諱

字如上十真玉女悉降玼形仍叩齒六通咽

液六十過畢祝如太玄之文

甲午之日平旦朱書絳宮玉女右靈飛一旬

上符沐浴入室向南六拜叩齒十二通頓服

一旬十符祝如上法畢平坐閉目思絳宮玉

女十真同服丹錦帔素羅飛帬頭並積雲三
角鬌餘髮散之至齎手執玉精金虎之符乘
朱鳳白鸞之車飛行上清晏景常陽迴真下
降入地身中坘便心念甲午一旬玉女諱字
如上十真玉女悉降地身仍叩齒六通咽液
六十過畢祝如太玄之文

甲辰之日平旦丹書拜精宮玉女右靈飛一
旬上符沐浴入室向本命六拜叩齒十二通
頓服一旬十符祝如上法畢平坐開目思拜
精玉女十真同服紫錦帔碧羅飛華希頭並
積雲三角髻餘髮散之至齊手執金虎之符
乘黄翩之鳳白鸞車飛行上清晏景常陽

迴真下降入地身中地便心念甲辰一旬玉
女諱字如上十真玉女悉降地身仍叩齒六通
咽液六十過畢祝如太玄之文
甲寅之日平旦青書青要宮玉女右靈飛一
旬上符沐浴入室向東六拜叩齒十二通頓
服一旬十符祝如上法畢平坐開目思青要

玉女十真同服紫錦帔丹青飛希頭並積雲

三角髻餘髮散之至臍手執金虎之符乘青

翮之鳳白鸞之車飛行上清晏景常陽迴真

下降入地身中地便心念甲寅一旬玉女諱

字如上十真玉女悉降地身仍叩齒六通咽

液六十過畢祝如太玄之文

行此道忌淹汙經死喪之家不得與人同牀

寢衣服不假人禁食五辛及一切肉又對近

婦人尤禁之甚令人神魂屍生邪失性炎

及三世死為下鬼常當燒香於寢牀之首也

上清瓊宮玉符乃是太極上宮四真人所受

於太上之道當須精誠潔心澡除五累遺穢

汙之塵濁杜淫欲之失正目存六精凝思玉
真香煙散室孤身幽房積毫累著和魂保中
仿佛五神遊生三宮窅空竟於常輩守寂默
以感通者六甲之神不踰年而降己也子能
精修此道必破券登仙矣信而奉者為靈人
不信者將身沒九泉矣

上清六甲虛映之道當得至精至真之人乃
得行之行之既速致通降而靈氣易發久勤
修之坐在立止長生久視變化萬端行廚卒
致也
九疑真人韓偉遠昔受此方於中岳宋德玄
德玄者周宣王時人服此靈飛六甲得道能

一日行三千里數變形爲鳥獸得真靈之道
今在嵩高偉遠久隨之乃得受法行之道成
今豪九疑山其女子有郭勺藥趙愛兒王魯
連等並受此法而得道者復數十人或遊玄
洲或豪東華方諸臺今見在也南岳魏夫人
言此云郭勺藥者漢度遼將軍陽平郭騫女

八〇

也少好道精誠真人因授其六甲趙愛兒者

幽州刺史劉虞別駕漁陽趙談姉也好道得

尸解後又受此符王魯連者魏明帝城門校

尉范陵王伯緺女也亦學道一旦忽委壻李

子期入陸渾山中真人又授此法子期者司

州魏人清河王傳者也其常言此婦狂走云

一旦失所在

上清瓊宮陰陽通真秘符

每至甲子及餘甲日服上清太陰符十枚又

服太陽符十枚先服太陰符也勿令人見之

寧與人千金不與人六甲陰正此之謂

服二符當叩齒十二通微祝曰

五帝上真六甲玄靈陰陽二炁元始所生揔

統萬道撮滅遊精鎮魂固魄五內華榮常使

六甲運俊六丁為我降真飛雲㪍斬乘空駕

浮上入玉庭畢脈符咽液十二過止

十二甲子

甲子

陽符

九甲

乙丑

陰符

朱書

太玄玉女靈珠字承翼

墨書

太玄玉女蘭修字清明

右此六甲陰陽符當與六甲符俱服陽日朱

書符陰日墨書符祝如上法

欲令人恒齋戒忌血

穢若污慢所奉不尊

道法者殞為下鬼敬

謢之者長生替泄之者

凋零吞符咀嚼取末

字之津液而吐出滓著

香火中勿符紙納胃中也

靈飛經帖（釋文）

瓊宮五帝內思上法　常以正月二月甲乙之日平旦沐浴齋戒入　室東向叩齒九通平坐思東方東極玉

真青　帝君諱雲拘字上伯衣服如法乘青雲飛輿　從要玉女十二人下降齋室之內手執通　靈青精玉符

授與兆身便服符一枚微祝

曰　青上帝君厥諱雲拘錦帔青帬遊迴虛無上　晏常陽洛景九嵎下降我室授我玉符通靈　致真五帝

齊軀三靈翼景太玄扶輿乘龍駕　雲何慮何憂逍遙太極與天同休畢咽炁九　咽止

四月五月丙丁之日平旦入室南向叩齒九　通平坐思南方南極玉真赤帝君諱丹容字　洞玄衣服如法

乘赤雲飛輿從絳宮玉女十　二人下降齋室之內手執通靈赤精玉符授　與兆身便服符一枚微祝曰　赤

帝玉真厥諱丹容丹錦緋羅法服洋洋出

清入玄晏景常陽迴降我廬授我丹章通靈　致真變化萬方玉女翼真五帝齊雙駕乘朱　鳳遊戲太空永

保五靈日月齊光畢咽炁八　過止　七月八月庚辛之日平旦入室西向叩齒九　通平坐思西方西極玉真白

帝君諱浩庭字

素羅衣服如法乘素雲飛輿從太素玉女十　二人下降齋室之內手執通靈白精玉符授　與兆身便服

符一枚微祝曰　白帝玉真號曰浩庭素羅飛帬羽蓋鬱青晏　景常陽迴駕上清流真曲降下鑒我形授我　玉

符爲我致靈玉女扶輿五帝降軿飛雲羽

翠昇入華庭三光同暉八景長幷畢咽炁六　過止　十月十一月壬癸之日平旦入室北向叩齒　九通平

坐思北方北極玉真黑帝君諱玄子　字上歸衣服如法乘玄雲飛輿從太玄玉女　十二人下降齋室之內手執

通靈黑精玉符

授與兆身兆便服符一枚微祝曰　北帝黑真號曰玄子錦帔羅幬百和交起俳　個上清瓊宮之裏迴真下

降華光煥彩授我　靈符百關通理玉女侍衛年同劫紀五帝齊　景永保不死畢咽炁五過止　三月六月九月

十二月戊巳之日平旦入室

向太歲叩齒九通平坐思中央中極玉真黃　帝君諱文梁字揔歸衣服如法乘黃雲飛興　從黃素玉女十

二人下降齋室之內手執通　靈黃精玉符授與兆身兆便服符一枚微祝曰　黃帝玉真揔御四方周流無極号

曰文　梁五彩交煥錦帔羅裳上遊玉清俳個常陽

靈飛一旬上符沐浴清齋

畢咽炁十二過止　靈飛六甲內思通靈上法　凡修六甲上道當以甲子之日平旦墨書白　紙太玄宮玉女左

九曲華關流看瓊堂乘雲馳巒下降我房授　我玉符玉女扶將通靈致真洞達無方八景　同興五帝齋光

入室北向六拜叩齒十二通頓服（一旬）十符祝如　上法畢平坐閉目思太玄玉女十真人同服　玄錦帔

青羅飛華之幬頭並頹雲三角髻餘　髮散垂之至膂手執玉精神虎之符共乘黑　翮之鳳白鸞之車飛行上清

晏景常陽迴真　下降入兆身中兆便心念甲子一旬玉女諱字

如上十真玉女悉降兆形仍叩齒六十通咽　液六十過畢微祝曰　右飛左靈八景華清上植琳房下秀丹

瓊合　度八紀攝御萬靈神通積感六氣鍊精雲宮　玉華乘虛順生錦帔羅幬霞映紫庭菁帶虎　書絡羽建青

手執神符流金火鈴揮邪却魔

保我利貞制勅衆祅萬惡泯平同遊三元迴　老反嬰坐在立亡侍我六丁猛獸衛身從以　朱兵呼吸江河

山岳頹傾立致行厨金醴玉　漿收束虎豹叱吒幽冥役使鬼神朝伏千精　所願從心萬事刻成分道散軀恣意

化形上　補真人天地同生耳聰目鏡徹視黃寧六甲

玉女為我使令畢乃開目初存思之時當平　坐接手於膝上勿令人見見則真光不一思　慮傷散戒之

甲戌日平旦黃書黃素宮玉女左靈飛一(句)旬　上符沐浴入室向太歲六拜叩齒十二通頓　服一旬十符祝

如上法畢平坐閉目思黃素

玉女十真同服黃錦帔紫羅飛羽帬頭並頹　雲三角髻餘髮散之至臂手執神虎之符乘　九色之鳳白鸞

之車飛行上清晏景常陽迴　真下降入兆身中兆便心念甲戌一旬玉女　諱字如上十真玉女悉降兆形仍叩

齒六通　咽液六十過畢祝如前太玄之文

甲申之日平旦白書黃紙太素宮玉女左靈　飛一旬上符沐浴入室向西六拜叩齒十二　通頓服一旬十

符祝如上法畢平坐閉目思　太素玉女十真同服白錦帔丹羅華帬頭並　頹雲三角髻餘髮散之至臂手執神

虎之符　乘朱鳳白鸞之車飛行上清晏景常陽迴真

下降入兆身中兆便心念甲申一旬玉女諱　字如上十真玉女悉降兆形仍叩齒六通咽　液六十過畢祝

如太玄之文　甲午之日平旦朱書絳宮玉女右靈飛一旬　上符沐浴入室向南六拜叩齒十二通頓服　一旬

十符祝如上法畢平坐閉目思絳宮玉　女十真同服丹錦帔素羅飛帬頭並頹雲三　角髻餘髮散之至臂手執玉精金虎之符乘　朱鳳白鸞之車

飛行上清晏景常陽迴真下　降入兆身中兆便心念甲午一旬玉女諱字　如上十真玉女悉降兆身仍叩齒六

通咽液　六十過畢祝如太玄之文

甲辰之日平旦丹書拜精宮玉女右靈飛一　旬上符沐浴入室向本命六拜叩齒十二通　頓服一旬十符

祝如上法畢平坐閉目思拜　精玉女十真同服紫錦帔碧羅飛華帬頭並　頰雲三角髻餘髮散之至齊手執金

虎之符　乘黃翩之鳳白鸞之車飛行上清晏景常陽

迴真下降入兆身中兆便心念甲辰一旬玉　女諱字如上十真玉女悉降兆身仍叩齒六通　咽液六十過

畢祝如太玄之文　甲寅之日平旦青書青要宮玉女右靈飛一　旬上符沐浴入室向東六拜叩齒十二通頓

服一旬十符祝如上法畢平坐閉目思青要

玉女十真同服紫錦帔丹青飛帬頭並頰雲　三角髻餘髮散之至齊手執金虎之符乘青　翩之鳳白鸞之

車飛行上清晏景常陽迴真　下降入兆身中兆便心念甲寅一旬玉女諱　字如上十真玉女悉降兆身仍叩齒

六通咽液六十過畢祝如太玄之文

人所受　於太上之道當須精誠潔心澡除五累遺穢

令人神死魂亡生邪失性災　及三世死為下鬼常當燒香於寢牀之首也　上清瓊宮玉符乃是太極上宮四真

行此道忌淹汙經死亡之家不得與人同牀　寢衣服不假人禁食五辛及一切肉又對近　婦人尤禁之甚

汙之塵濁杜淫欲之失正目存六精凝思玉　真香煙散室孤身幽房積毫累著和魂保中　仿佛五神遊生

三宮豁空競於常輩守寂默　以感通者六甲之神不踰年而降已也子能　精修此道必破券登仙矣信而奉者

為靈人　不信者將身沒九泉矣

上清六甲虛映之道當得至精至真之人乃　得行之行之既速致通降而靈氣易發久勤　修之坐在立亡

長生久視變化萬端行廚卒　致也　九疑真人韓偉遠昔受此方於中岳宋德玄　德玄者周宣王時人服此靈

飛六甲得道能

一日行三千里數變形爲鳥獸得真靈之道　今在嵩高偉遠久隨之乃得受法行之道成　今處九疑山

其女子有郭（勺）芍藥趙愛兒王魯　連等並受此法而得道者復數十人或遊玄　洲或處東華方諸臺今見在

也南岳魏夫人　言此云郭（勺）芍藥者漢度遼將軍陽平郭騫女

也少好道精誠真人因授其六甲趙愛兒者　幽州刺史劉虞別駕漁陽趙該婦也好道得　尸解後又受此

符王魯連者魏明帝城門校　尉范陵王伯緒女也亦學道一旦忽委婿李　子期入陸渾山中真人又授此法子

期者司　州魏人清河王傅者也其常言此婦狂走云

一旦失所在　上清瓊宮陰陽通真祕符　每至甲子及餘甲日服上清太陰符十枚又　服太陽符十枚先

服太陰符也勿令人見之　寧與人千金不與人六甲陰正此之謂　服二符當叩齒十二通微祝曰

五帝上真六甲玄靈陰陽二炁元始所生摠　統萬道撿滅遊精鎮魂固魄五內華榮常使　六甲運役六丁

爲我降真飛雲紫軿乘空駕　浮上入玉庭畢服符咽液十二過止　陽符　陰符

朱書　太玄玉女靈珠字承翼　墨書　太玄玉女蘭修字清明　右此六甲陰陽符當與六甲符俱服陽曰

朱書符陰曰墨書符祝如上法

欲令人恒齋戒忌血　穢若汙慢所奉不尊　道法者殞爲下鬼敬　護之者長生替泄之者　凋零吞符咀

嚼取朱　字之津液而吐出滓著　香火中勿符紙內胃中也